墨点 墨点字帖 | 王力春 编　荆霄鹏 书

U0146183

字 根 速 练

3500字

110个字根快速练好3500字

字根是构成汉字的基础部件，写好一个字根，掌握一类汉字。

浙江古籍出版社

晴 靖 睛 精 蜻 静 **字根108** 隹 准 谁 难 滩 摊

瘫 唯 淮 帷 惟 堆 推 维 椎 雄 雅 稚

雏 锥 雌 雕 售 集 焦 憔 瞧 礁 蕉 雀

催 摧 雀 霍 携 耀 灌 罐 雇 雁 鹰 **字根109** 寒

寒 塞 赛 寨 **字根110** 寮 僚 撩 缭 嗓 瞭

组字游戏

参考答案：

立 + 青 = 靖　　　青 + 争 = □

牙 + 隹 = □　　　周 + 隹 = □

靖 静
雅 雕

趣味汉字

一 加一笔，组成新的汉字。

大	大	大	大

十	十	十	十

参考答案：天、太、犬、夫；千、干、士、土。

二 "山" 在上下左右的不同形态。

"山" 在上：崇 岁 岗　　　"山" 在下：岳 岔 峦

"山" 在左：峭 峨 屿　　　"山" 在右：仙 灿 汕

前言

入 青

练字有很多方法，至于哪种方法好，则是见仁见智。在目前已有的练字方法之外，本书提出了"字根练字法"，将3500个通用规范汉字用字根统摄在一起，一目了然。希望这种科学而高效的方法，能够让您练字如虎添翼、事半功倍。

什么是字根呢？简单地说，字根就是构成汉字最重要、最基本的单位。这里的"单位"是广义上的，包括一个字的上、下、左、右、内、外任何一个部分，可以是字典中的部首，也可以是非部首的偏旁；可以是独体字，也可以是合体字，甚至可以是基本笔画。笔者认为，字根按照使用的频率，可以分为一级字根、二级字根、三级字根等。从练字角度出发，本字帖选用了110个字根，可统摄3500个通用规范汉字。

如何快速练好字呢？首先要明确几点。第一，"字"是对象。这里所说的"字"，指的是硬笔字而非毛笔字。硬笔技法相对毛笔技法简要，书写更加快捷，相对来说，更易速成。第二，"好"是目标。"好"到什么程度？主要是符合典范美感，告别难看、蹩脚的字，在用笔、结体和整体协调感方面达到比较好的程度。第三，"练"是途径。将不同字根与其他部件组合起来，写好一个字根，掌握一类汉字，就好比乘法式练字，再以书法内在审美规律作导引，就能更进一步，变成乘方式练字。第四，"快"是结果。我们推荐的"字根练字法"就是以书法内在审美规律为暗线，以110个字根为明线，双线并举，恰如以乘方视角引导乘法原理，科学高效、层层深入。字根与偏旁部首或左或右、或上或下组合，即可组成一个全新的合体字，如轮轴一般，互相配合，玩转汉字。当用心写完用字根缜密排列的3500字之后，相信您对练字、对汉字会有一个更深层次的认识。

在此需要强调的是，以字根为主的练字方法，在练习字根的同时，不能忽略常见偏旁部首的练习，字根和偏旁部首两者结合恰恰是写好合体字的基础，需要大家多加重视。除字根训练外，本字帖还设置了控笔训练、行楷连笔规则、汉字游戏、作品欣赏与创作等板块，为您提供更好的配套服务。

崎 哥 寄 字根95 母 母 梅 姆 每 侮 海 悔

梅 晦 霉 毒 字根96 夫 奉 捧 棒 春 椿 蠢 奏

凑 揍 秦 泰 字根97 癶 癸 葵 祭 蔡 察 擦 字根98 关

卷 倦 券 拳 眷 誉 腾 藤 字根99 虫 虫 浊 蚀

独 烛 触 融 虽 强 茧 萤 禹 属 嘱 瞩

字根100 缶 窑 谣 摇 遥 陶 掏 淘 匋 字根101 耳 耳 饵

茸 茸 缉 辑 字根102 刖 前 剪 煎 箭 偷 渝 愉

喻 榆 输 愈 逾 字根103 臼 臽 鼠 舀 滔 稻 蹈

馅 陷 掐 焰 搜 嫂 艘 瘦 插 字根104 里 里 哩

狸 埋 理 鲤 量 厘 缠 重 董 懂 字根105 豕 豚

啄 琢 家 嫁 稼 象 像 橡 豫 蒙 檬 朦

豪 嚎 逐 遂 隧 缘 字根106 非 非 诽 啡 徘 排

扉 悲 辈 菲 霏 靠 字根107 青 青 请 清 情 猜

组字游戏

参考答案：

角 + 虫 = 触 非 + 心 = ☐ 触 悲

车 + 俞 = ☐ 旦 + 里 = ☐ 输 量

目录

CONTENTS

棋	箕	旗	甚	堪	斟	基	身	字根89 目	目	泪	相
湘	想	箱	霜	厢	自	咱	息	熄	媳	首	道
看	省	眉	媚	着	盾	循	鼎	字根90 吕	官	馆	棺
管	追	遣	谴	埠	字根91 乍	乍	作	诈	咋	炸	昨
怎	窄	榨	字根92 田	田	佃	细	思	腮	宙	苗	猫
描	锚	瞄	留	溜	馏	榴	瘤	雷	擂	蕾	畚
潘	播	鱼	渔	鲁	画	兽	幅	福	辐	蝠	副
富	逼	痹	鼻	僵	缰	疆	由	油	抽	轴	袖
宙	笛	届	属	迪	寅	演	甲	押	钾	申	伸
坤	绅	呻	神	审	婶	单	弹	禅	蝉	卑	啤
牌	脾	碑	偶	隅	愚	惠	穗	寓	遇	藕	字根93 四
四	西	洒	栖	牺	晒	酉	酒	酱	字根94 可	叮	阿
啊	何	荷	呵	河	坷	苛	奇	倚	骑	崎	椅

组字游戏

参考答案：

厂 + 相 = 厢	月 + 思 = ☐		厢	腮
鱼 + 日 = ☐	广 + 由 = ☐		鲁	庙

控笔训练（一）

　　圆弧线的控笔练习，主要训练手指带动手腕以书写弧线的能力，可锻炼手指、手腕控笔的稳定性和灵活性。书写时可稍稍放慢速度，注意线条要流畅而圆润。

控笔临写

铎	辞	辟	僻	劈	壁	臂	璧	譬	薜	孽	霹
避	辨	辩	辨	辫	宰	辜	幸	音	暗	黯	意
亲	章	障	樟	童	撞	幢	瞳	字根83 业	业	凿	显
湿	壶	虚	墟	亚	哑	恶	晋	普	谱	碰	字根84 半
半	伴	拌	绊	胖	畔	萍	判	平	评	坪	秤
砰	革	萍	字根85 兰	兰	拦	栏	烂	羊	详	洋	样
祥	群	鲜	痒	癣	美	羔	糕	羹	盖	善	羞
搓	羞	养	字根86 丘	丘	蚯	兵	兵	岳	兵	宾	滨
缤	鬓	字根87 皿	皿	血	恤	孟	猛	锰	盆	盈	益
隘	溢	监	滥	槛	蓝	篮	盐	盏	盗	盘	盛
盒	盟	温	蕴	瘟	罚	磕	字根88 且	且	阻	沮	狙
组	祖	租	粗	县	悬	具	俱	惧	宜	谊	叠
直	值	殖	植	置	矗	真	滇	慎	填	镇	其

组字游戏

参考答案:

古 + 辛 = 辜　　　　巾 + 童 = □

血 + 半 = □　　　　明 + 皿 = □

辜　幢
衅　盟

42

控笔训练（二）

　　以下为连笔线条的控笔练习，选择的控笔图形均和一种典型的行楷连笔相关联。书写时注意体会控笔图形向笔画演变的过程。

888	888	888	888	888	888	888	888	888	888	888	888
亻	亻	亻	亻	亻	亻	亻	亻	亻	亻	亻	亻
打	打	打	打	打	打	打	打	打	打	打	打

弱	弱	弱	弱	弱	弱	弱	弱	弱	弱	弱	弱
3	3	3	3	3	3	3	3	3	3	3	3
及	及	及	及	及	及	及	及	及	及	及	及

∞	∞	∞	∞	∞	∞	∞	∞	∞	∞	∞	∞
∝	∝	∝	∝	∝	∝	∝	∝	∝	∝	∝	∝
冈	冈	冈	冈	冈	冈	冈	冈	冈	冈	冈	冈

⋙	⋙	⋙	⋙	⋙	⋙	⋙	⋙	⋙	⋙	⋙	⋙
ノ	ノ	ノ	ノ	ノ	ノ	ノ	ノ	ノ	ノ	ノ	ノ
和	和	和	和	和	和	和	和	和	和	和	和

关联例字临写

打			及		冈		和

颊	颓	颖	频	濒	颗	颜	额	颠	巅	颤	员
陨	损	责	债	绩	贵	溃	馈	遗	贯	惯	贾
赏	质	琐	锁	愤	喷	字根78 心	心	沁	芯	蕊	总
聪	德	虑	滤	必	泌	秘	瑟	密	蜜	字根79 勿	勿
吻	物	忽	易	惕	赐	锡	踢	剔	匆	葱	汤
荡	场	扬	杨	肠	畅	字根80 氏	氏	纸	昏	婚	低
抵	底	民	氓	眠	讯	汛	迅	字根81 戈	戈	戏	伐
筏	找	战	戳	划	戊	茂	戌	蔑	戍	诚	城
戒	绒	贼	戒	诚	械	咸	减	喊	碱	感	憾
撼	威	戚	藏	或	域	惑	我	俄	饿	娥	哦
峨	蛾	哉	载	栽	裁	截	戴	浅	线	残	贱
溅	栈	钱	践	代	贷	式	试	拭	武	斌	赋
贰	腻	拽	字根82 立	立	位	泣	垃	拉	啦	粒	辛

组字游戏

参考答案:

禾 + 必 = 秘	日 + 勿 = ☐	秘	易
亡 + 民 = ☐	或 + 心 = ☐	氓	惑

行楷连笔规则

　　行楷书写具有连带、快捷的特点，其基本笔画的种类与楷书并不完全相同，要更加灵动活泼。作者根据多年的书写经验，将行楷字体的基本笔画提炼总结，归纳为以下几种连笔类型：

一、点类连笔　　用笔要干脆、轻灵，不要刻意，牵丝不可过粗。

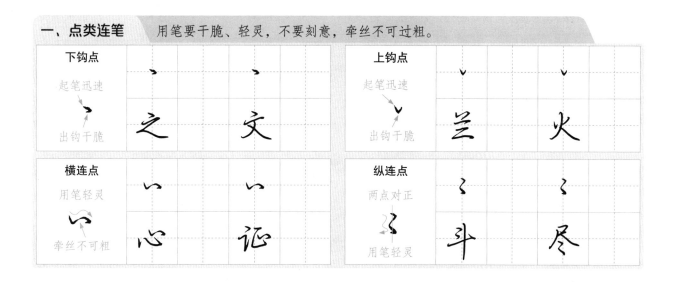

二、附钩类连笔　　要做到主笔劲健，出钩时应干脆有力，钩可长可短。

三、横、竖、撇连笔　　牵丝连带应做到主次分明，可断可连。

赌	睹	煮	著	奢	暑	署	曙	薯	屠	昔	借
猎	惜	措	腊	错	蜡	醋	藉	籍	替	潜	曾
僧	增	憎	赠	蹭	曹	槽	糟	遭	曰	冒	帽
临	曲	典	碘	字根76 月	月	阴	萌	明	萌	朋	绷
棚	崩	蹦	朔	胡	湖	糊	蝴	葫	朗	朝	嘲
潮	期	溯	肖	俏	消	悄	捎	哨	峭	梢	稍
销	硝	削	宵	霄	屑	胃	谓	猬	骨	猾	滑
膏	育	贿	楠	随	髓	肴	淆	脊	肩	捐	绢
娟	霸	用	佣	拥	甩	角	确	解	懈	蟹	诵
桶	涌	桶	踊	勇	通	痛	甫	捕	浦	蒲	哺
辅	脯	铺	字根77 贝	贝	坝	狈	则	侧	测	厕	贴
贞	侦	负	赖	懒	页	顶	项	倾	项	须	顺
顾	烦	顿	顽	颁	颂	预	颈	领	频	硕	颇

组字游戏

参考答案：

虫 + 昔 = 蜡 石 + 肖 = ☐ | 蜡 | 硝 |

贝 + 有 = ☐ 土 + 贝 = ☐ | 贿 | 坝 |

两连竖	丩	丩		三连竖	川	川
牵丝轻灵　注意两竖力度	州	利		三竖等距｜o｜　末竖可用悬针	训	刑

两连撇	夕	夕		三连撇	彡	彡
两撇一短一长　一收一放	彻	待		指向相同　三撇重心对正	形	须

四、结类连笔　书写需注意节奏，即快慢关系，以主笔快速书写为主，牵丝可实可虚。

右上结	十	十		左下结	扌	扌
牵丝迅速	古	克		出钩迅速　连写提画	托	牲

土线结	虫	虫		撇捺结	乂	乂
横画稍短　先写竖后两横连写　横末出锋	玉	坐		一般用反捺且带附钩	冈	夏

五、符线连笔　此类连笔形似符号，如字符、汉字部件等，须熟记于心，书写时一气呵成。

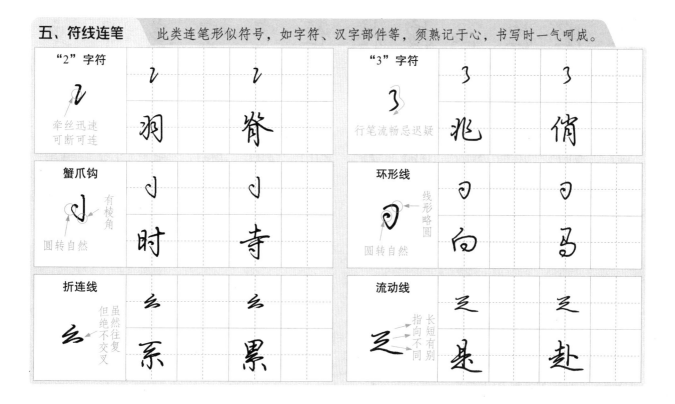

"2"字符	乙	乙		"3"字符	3	3
牵丝迅速　可断可连	羽	脊		行笔流畅忌迟疑	兆	俏

蟹爪钩	亅	亅		环形线	习	习
有棱角　圆转自然	时	寺		线形略圆　圆转自然	向	马

折连线	幺	幺		流动线	辵	辵
虽然往复但绝不交叉	系	累		指向不同　长短有别	是	赴

吹	炊	软	欧	欣	掀	砍	钦	欲	欺	款	歌
歇	漱	嗽	嵌	字根71 水	水	冰	永	泉	腺	桼	浆
踏	尿	氷	泳	咏	脉	漾	求	球	录	绿	禄
碌	剥	隶	康	慷	糠	逮	暴	瀑	爆	曝	黎
漆	膝	拯	蒸	函	涵	承	字根72 爪	爪	抓	爬	瓜
孤	狐	弧	瓢	字根73 之	乏	促	捉	走	陡	徒	徙
赴	赵	赶	起	超	趁	越	趟	定	淀	绽	是
堤	提	匙	题	捷	睫	蛋	楚	婿	疑	凝	旋
字根74 长	长	帐	张	涨	账	胀	字根75 日	日	旧	阳	旦
但	坦	担	胆	擅	檀	恒	宣	喧	渲	早	卓
掉	悼	绰	罩	草	潭	谭	昌	倡	猖	唱	晶
白	伯	泊	怕	帕	拍	啪	柏	舶	皇	惶	煌
蝗	迫	百	陌	宿	缩	者	诸	储	堵	绪	猪

组字游戏

参考答案：

爪 + 巴 = 爬　　　走 + 尚 =　　　　爬　趟

弓 + 长 =　　　巾 + 白 =　　　　张　帕

字根表（含页码检索）

　　字根是构成汉字最重要、最基本的单位。掌握好字根的书写技巧，能够帮助我们举一反三，掌握一类汉字的书写技巧。通过归纳总结，本书提炼出了110个字根，它们以独体字为主，同时也包含了少量基本笔画、汉字部件和合体字。为了方便练习，字根按照笔画数由少到多进行排序，相同笔画数的字根按照写法关联性排列。在学习3500字前，熟悉这些字根的形态，能够为我们打下良好的基础。

字根1 P22	一 一 一	字根2 P22	丨 丨 丨	字根3 P22	刁 刁 刁
字根4 P22	乚 乚 乚	字根5 P23	乁 乁 乁	字根6 P23	乙 乙 乙
字根7 P23	十 十 十	字根8 P23	丁 丁 丁	字根9 P23	了 了 了
字根10 P24	人 人 人	字根11 P25	又 又 又	字根12 P25	儿 儿 儿
字根13 P26	几 几 几	字根14 P26	刀 刀 刀	字根15 P27	丂 丂 丂
字根16 P27	与 与 与	字根17 P27	乃 乃 乃	字根18 P27	卩 卩 卩
字根19 P27	阝 阝 阝	字根20 P27	厶 厶 厶	字根21 P28	厂 厂 厂
字根22 P28	门 门 门	字根23 P28	月 月 月	字根24 P28	山 山 山
字根25 P28	匚 匚 匚	字根26 P28	工 工 工	字根27 P29	土 土 土
字根28 P29	上 上 上	字根29 P29	亡 亡 亡	字根30 P29	艹 艹 艹
字根31 P29	川 川 川	字根32 P29	巾 巾 巾	字根33 P30	大 大 大
字根34 P30	丈 丈 丈	字根35 P30	夂 夂 夂	字根36 P31	女 女 女
字根37 P31	万 万 万	字根38 P31	寸 寸 寸	字根39 P31	才 才 才

伙	秋	揪	锹	瞅	愁	耿	炎	谈	淡	痰	灭
灾	灸	灵	荧	烫	灰	恢	炭	碳	字根69 木	术	体
沐	林	淋	琳	梦	禁	禁	襟	森	麻	嘛	摩
磨	蘑	靡	本	体	笨	杏	李	杰	查	喳	渣
术	述	禾	酥	利	俐	莉	痢	香	乘	剩	末
沫	抹	袜	茉	未	妹	味	昧	朱	殊	珠	株
蛛	朵	垛	跺	躲	米	咪	眯	栗	梁	迷	谜
继	屎	渊	来	睐	莱	宋	呆	保	堡	果	课
棵	裸	巢	剿	采	睬	踩	菜	悉	蟋	某	谋
煤	煤	柔	揉	蹂	荣	架	柒	染	栗	浆	柴
桌	案	梁	梨	渠	棠	噪	操	澡	藻	燥	臊
躁	深	探	束	辣	速	喇	柬	棘	刺	枣	策
麻	片	字根70 欠	欠	欢	次	咨	姿	资	羡	坎	饮

组字游戏

参考答案：

久 + 火 = 炎　　歹 + 朱 = □　　｜炎｜殊｜

木 + 口 = □　　次 + 贝 = □　　｜杏｜资｜

字根40 P32	曰 曰 曰	字根41 P32	彐 彐 彐	字根42 P32	尸 尸 尸
字根43 P32	夕 夕 夕	字根44 P32	彡 彡 彡	字根45 P32	之 之 之
字根46 P32	小 小 小	字根47 P33	氏 氏 氏	字根48 P33	勺 勺 勺
字根49 P34	弓 弓 弓	字根50 P34	尢 尢 尢	字根51 P34	己 己 己
字根52 P34	门 门 门	字根53 P34	口 口 口	字根54 P35	廿 廿 廿
字根55 P35	王 王 王	字根56 P36	五 五 五	字根57 P36	中 中 中
字根58 P36	丰 丰 丰	字根59 P36	车 车 车	字根60 P36	韦 韦 韦
字根61 P36	斤 斤 斤	字根62 P36	六 六 六	字根63 P37	云 云 云
字根64 P37	不 不 不	字根65 P37	攵 攵 攵	字根66 P37	天 天 天
字根67 P37	文 文 文	字根68 P37	火 火 火	字根69 P38	木 木 木
字根70 P38	欠 欠 欠	字根71 P39	水 水 水	字根72 P39	爪 爪 爪
字根73 P39	之 之 之	字根74 P39	长 长 长	字根75 P39	日 日 日
字根76 P40	月 月 月	字根77 P40	贝 贝 贝	字根78 P41	心 心 心
字根79 P41	勿 勿 勿	字根80 P41	氏 氏 氏	字根81 P41	戈 戈 戈
字根82 P41	立 立 立	字根83 P42	业 业 业	字根84 P42	半 半 半
字根85 P42	兰 兰 兰	字根86 P42	丘 丘 丘	字根87 P42	皿 皿 皿

										字根63 云	云
冀	翼	撰	黄	横	簧	兴	举	誉	舆		
坛	耘	酝	会	绘	芸	偿	层	运	去	法	怯
丢	罢	摆	字根64 不	不	怀	坏	环	杯	否	还	坯
胚	字根65 攵	收	攻	改	玫	牧	枚	败	放	改	故
做	敌	致	教	救	赦	敏	繁	敢	橄	憨	敦
墩	散	撒	敬	擎	警	敝	撇	弊	憋	鳖	蔽
数	傲	熬	赘	微	薇	嫩	整	敷	激	撤	辙
激	缴	邀	徽	悠	煞	字根66 天	天	吞	蚕	吴	误
娱	蜈	添	舔	夭	沃	妖	袄	跃	乔	侨	娇
骄	桥	轿	矫	笑	夫	扶	肤	芙	矢	矣	埃
挨	唉	侯	猴	候	族	簇	喉	疾	嫉	失	秩
铁	跌	迭	关	联	送	字根67 文	文	坟	纹	蚊	刘
浏	齐	济	挤	脐	剂	吝	斋	紊	这	字根68 火	火

组字游戏

参考答案：

来 + 云 = 耘　　敬 + 言 =

耳 + 关 =　　　文 + 而 =

耘	警
联	斋

字根88 P42	且 且 且	字根89 P43	目 目 目	字根90 P43	吕 吕 吕
字根91 P43	乍 乍 乍	字根92 P43	田 田 田	字根93 P43	四 四 四
字根94 P43	叮 叮 叮	字根95 P44	母 母 母	字根96 P44	夹 夹 夹
字根97 P44	癶 癶 癶	字根98 P44	半 半 半	字根99 P44	虫 虫 虫
字根100 P44	缶 缶 缶	字根101 P44	耳 耳 耳	字根102 P44	删 删 删
字根103 P44	囱 囱 囱	字根104 P44	里 里 里	字根105 P44	豕 豕 豕
字根106 P44	非 非 非	字根107 P44	青 青 青	字根108 P45	隹 隹 隹
字根109 P45	寒 寒 寒	字根110 P45	豙 豙 豙		

淫	延	挺	蜓	艇	庭	延	诞	蜒	玉	宝	莹
主	住	往	注	挂	驻	柱	蛙	全	拴	栓	痊
望	金	鉴	生	性	姓	牲	胜	笙	星	猩	腥
醒	字根56 五	五	伍	吾	语	悟	捂	梧	丑	扭	纽
钮	互	字根57 中	中	仲	冲	肿	钟	种	忠	串	患
窜	字根58 聿	律	津	肆	肇	建	健	键	唐	塘	糖
肃	啸	萧	潇	箫	彔	兼	谦	嫌	赚	镰	歉
廉	庸	争	净	挣	狰	睁	筝	事	字根59 车	车	阵
军	浑	挥	辉	荤	晕	撵	库	裤	连	链	莲
专	传	转	砖	字根60 韦	伟	讳	纬	韩	苇	违	字根61 斤
斤	折	浙	哲	逝	听	析	晰	祈	斩	惭	渐
暂	崭	所	断	斯	撕	嘶	新	薪	芹	近	斥
诉	拆	字根62 六	六	冥	共	供	洪	拱	哄	烘	粪

组字游戏

参考答案：

中	+	心	=	忠		广	+	兼	=	
车	+	专	=			山	+	斩	=	

参考答案： 忠 廉 转 崭

110 个字根训练

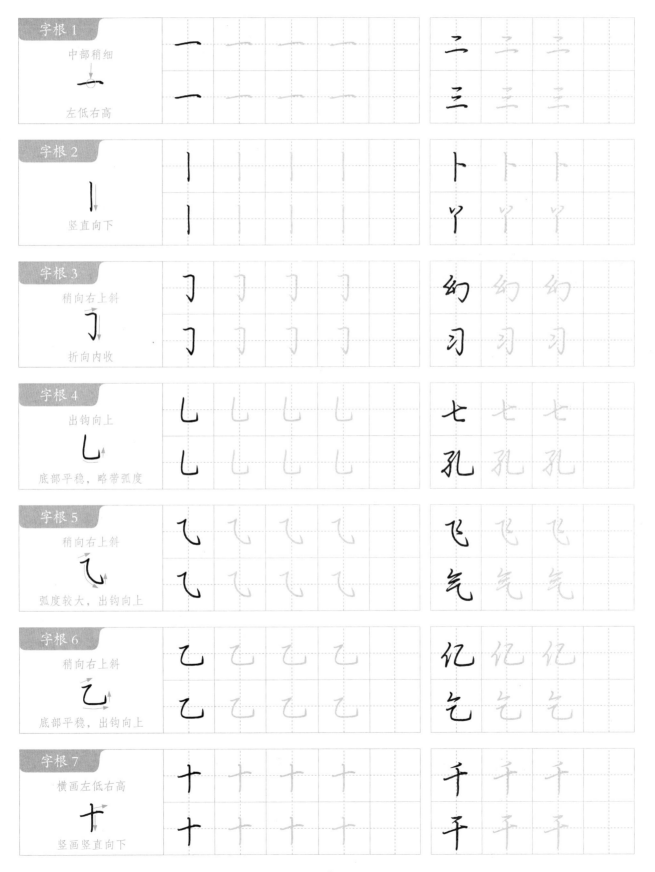

字根1	中部稍细 一 左低右高	一					二 二 二
		一					三 三 三
字根2	﹜ 竖直向下	｜					卜 卜 卜
		｜					丫 丫 丫
字根3	稍向右上斜 丁 折向内收	丁					幻 幻 幻
		丁					习 习 习
字根4	出钩向上 乚 底部平稳，略带弧度	乚					七 七 七
		乚					孔 孔 孔
字根5	稍向右上斜 乀 弧度较大，出钩向上	乀					飞 飞 飞
		乀					气 气 气
字根6	稍向右上斜 乙 底部平稳，出钩向上	乙					亿 亿 亿
		乙					乞 乞 乞
字根7	横画左低右高 十 竖画竖直向下	十					千 千 千
		十					干 干 干

如	恕	和	知	蜘	智	痴	叫	只	识	帜	织
积	职	吕	侣	铝	宫	营	呈	程	逞	品	癌
占	沾	帕	贴	玷	站	钻	粘	点	店	掂	惦
名	铭	追	照	古	估	沽	咕	姑	菇	枯	苦
居	据	锯	剧	舌	话	括	活	恬	刮	适	吉
洁	结	桔	秸	喜	嘻	嘉	告	浩	皓	酷	窖
造	糙	言	信	喭	誓	檐	瞻	瞻	石	拓	磊
岩	碧	右	佑	若	诺	惹	后	垢	启	名	铭
君	裙	窘	豆	短	登	澄	橙	瞪	蹬	凳	壹
逗	痘	倍	陪	培	赔	剖	菩	回	徊	墙	面
缅	商	滴	摘	嘀	嚚	噩	字根54 廿	甘	柑	钳	甜
酣	革	庶	蔗	遮	燕	世	泄	谍	碟	蝶	屉
字根55 王	王	汪	狂	逛	枉	旺	班	斑	壬	任	贷

组字游戏

参考答案：

| 如 | + | 心 | = | 恕 |　| 耳 | + | 只 | = | | | 恕 | 职 |
| 户 | + | 口 | = | | |　| 登 | + | 几 | = | | | 启 | 凳 |

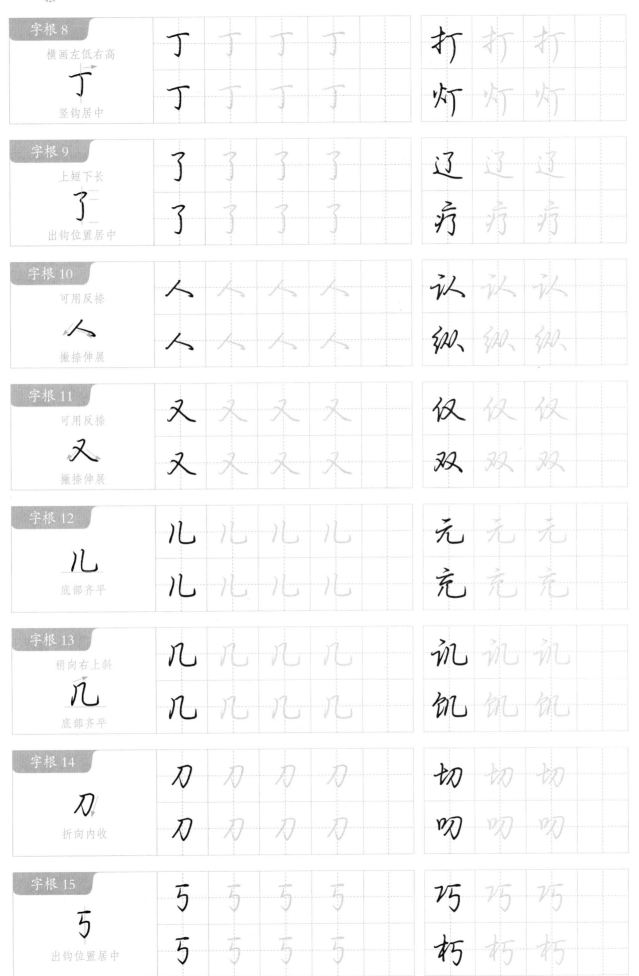

字根8	横画左低右高	丁	竖钩居中
字根9	上短下长	了	出钩位置居中
字根10	可用反捺	人	撇捺伸展
字根11	可用反捺	又	撇捺伸展
字根12		儿	底部齐平
字根13	稍向右上斜	几	底部齐平
字根14		刀	折向内收
字根15		弓	出钩位置居中

9

过	字根49 弓	弓	躬	引	蚓	粥	弱	溺	弯	湾	弟
涕	梯	剃	第	递	姊	弗	佛	沸	拂	费	字根50 尤
尤	优	犹	忧	扰	就	犄	龙	拢	咙	胧	垄
聋	宠	笼	庞	无	抚	芜	既	溉	慨	概	沈
忱	枕	耽	免	挽	晚	勉	搀	馋	兔	冤	逸
鬼	愧	瑰	槐	魂	魄	魏	巍	魁	魅	魔	字根51 己
己	记	纪	妃	配	忌	岂	已	巳	祀	包	抱
泡	饱	炮	胞	袍	跑	鲍	刨	苞	雹	卷	港
熙	巴	把	吧	肥	耙	靶	色	绝	艳	邑	芭
疤	犯	范	扼	危	诡	脆	跪	宛	惋	婉	腕
碗	豌	怨	苑	字根52 门	门	们	闪	问	闭	闯	间
涧	简	闰	润	闲	闷	闹	闸	闽	闺	阁	搁
闻	悯	阅	阐	阎	阔	阀	澜	躏	字根53 口	口	扣

组字游戏

弗 + 贝 = 费　　　　白 + 鬼 =

月 + 危 =　　　　门 + 活 =

参考答案：

费　魄

脆　阔

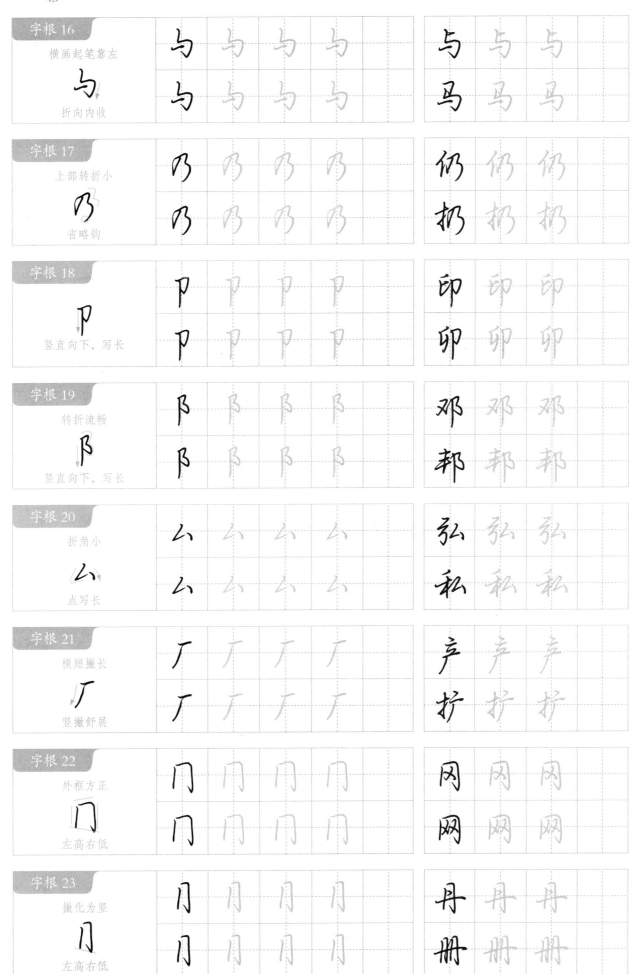

字根16								
横画起笔靠左	与	与	与	与		与	与	与
与 折向内收	与	与	与	与		马	马	马
字根17								
上部转折小	乃	乃	乃	乃		仍	仍	仍
乃 省略钩	乃	乃	乃	乃		扔	扔	扔
字根18								
	尸	尸	尸	尸		印	印	印
尸 竖直向下，写长	尸	尸	尸	尸		卯	卯	卯
字根19								
转折流畅	阝	阝	阝	阝		邓	邓	邓
阝 竖直向下，写长	阝	阝	阝	阝		邦	邦	邦
字根20								
折角小	厶	厶	厶	厶		弘	弘	弘
厶 点写长	厶	厶	厶	厶		私	私	私
字根21								
横短撇长	厂	厂	厂	厂		产	产	产
厂 竖撇舒展	厂	厂	厂	厂		护	护	护
字根22								
外框方正	冂	冂	冂	冂		冈	冈	冈
冂 左高右低	冂	冂	冂	冂		网	网	网
字根23								
撇化为竖	月	月	月	月		丹	丹	丹
月 左高右低	月	月	月	月		册	册	册

谅	惊	掠	琼	晾	鲸	景	隙	乐	烁	砾	东
冻	陈	栋	拣	练	炼	杀	刹	杂	余	除	徐
涂	途	茶	恭	原	源	愿	少	吵	妙	抄	纱
沙	鲨	渺	秒	炒	钞	砂	穆	亦	弯	恋	蛮
赤	赫	迹	<small>字根 47</small> 亾	衣	依	袭	袋	装	裂	裳	哀
衰	衷	裹	褒	滚	壤	嚷	镶	瓤	囊	农	浓
脓	辰	振	唇	晨	震	限	艰	很	狠	恨	根
银	眼	跟	垦	恳	退	褪	腿	痕	良	狼	浪
琅	娘	粮	酿	食	餐	袤	衷	晨	偎	喂	展
辗	碾	袁	猿	派	旅	<small>字根 48</small> 勾	勺	约	哟	药	灼
的	钓	豹	酌	勺	均	钧	韵	匀	沟	构	购
钩	句	狗	拘	驹	苟	局	旬	询	绚	殉	甸
鞠	菊	葡	蜀	渴	喝	揭	竭	褐	蝎	葛	蔼

组字游戏

参考答案:

| 沙 + 鱼 = 鲨 | | | 列 + 衣 = ☐ | | 鲨 | 裂 |
| 石 + 展 = ☐ | | | 酉 + 勺 = ☐ | | 碾 | 酌 |

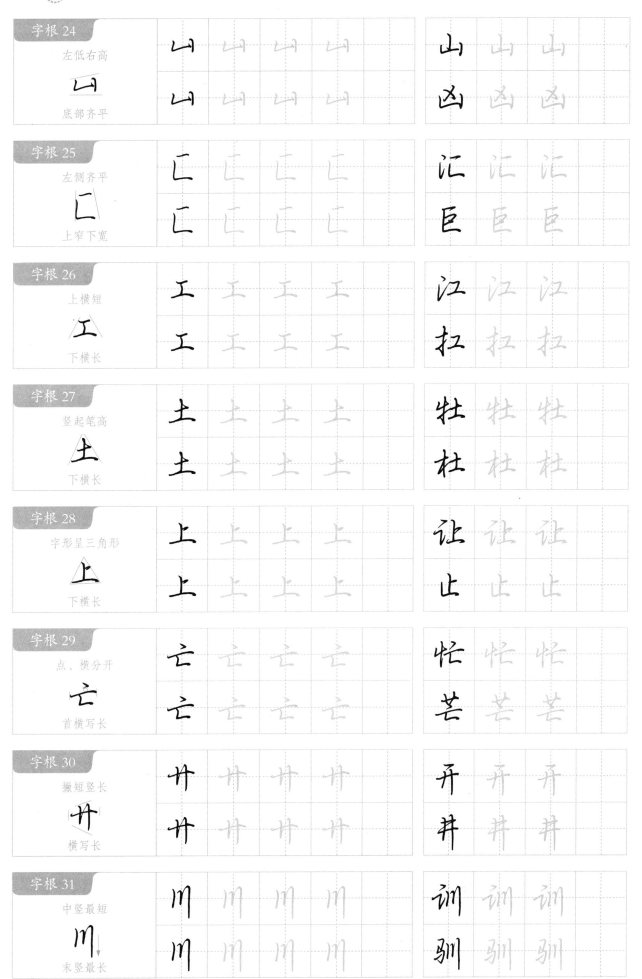

字根24								
左低右高 山 底部齐平	山	山	山	山		山	山	山
	山	山	山	山		凶	凶	凶

字根25								
左侧齐平 匚 上窄下宽	匚	匚	匚	匚		汇	汇	汇
	匚	匚	匚	匚		巨	巨	巨

字根26								
上横短 工 下横长	工	工	工	工		江	江	江
	工	工	工	工		扛	扛	扛

字根27								
竖起笔高 土 下横长	土	土	土	土		牡	牡	牡
	土	土	土	土		杜	杜	杜

字根28								
字形呈三角形 上 下横长	上	上	上	上		让	让	让
	上	上	上	上		止	止	止

字根29								
点、横分开 亡 首横写长	亡	亡	亡	亡		忙	忙	忙
	亡	亡	亡	亡		芒	芒	芒

字根30								
撇短竖长 卅 横写长	卅	卅	卅	卅		开	开	开
	卅	卅	卅	卅		井	井	井

字根31								
中竖最短 川 末竖最长	川	川	川	川		训	训	训
	川	川	川	川		驯	驯	驯

穿	字根40 口	囚	团	因	咽	烟	烟	恩	茵	围	
捆	园	圈	圃	固	国	图	圆	圃	圈	卤	瑙
囱	窗	字根41 彐	归	扫	妇	当	挡	档	铛	雪	急
隐	瘾	稳	趋	疟	虐	字根42 尸	尸	户	护	沪	驴
炉	炉	芦	庐	扁	偏	编	骗	蝙	翩	篇	遍
尺	迟	尽	昼	卢	声	字根43 夕	夕	多	侈	哆	移
够	歹	列	例	咧	烈	岁	秒	罗	啰	锣	萝
箩	逻	舞	磷	鳞	瞬	处	字根44 彡	衫	形	彤	衫
彬	彩	彭	澎	膨	彰	影	参	渗	惨	掺	诊
珍	寥	谬	疹	叁	字根45 之	之	乏	泛	贬	眨	芝
乏	玖	疚	字根46 小	小	孙	逊	示	际	标	尔	你
您	弥	称	柰	索	嗦	素	累	骡	螺	紫	宗
综	棕	踪	崇	崇	票	漂	禀	凛	蒜	京	凉

组字游戏

参考答案：

| 困 | + | 心 | = | 恩 |　　| 扁 | + | 羽 | = | |　　| 恩 | 翩 |
| 禾 | + | 多 | = | |　　　| 贝 | + | 乏 | = | |　　| 移 | 贬 |

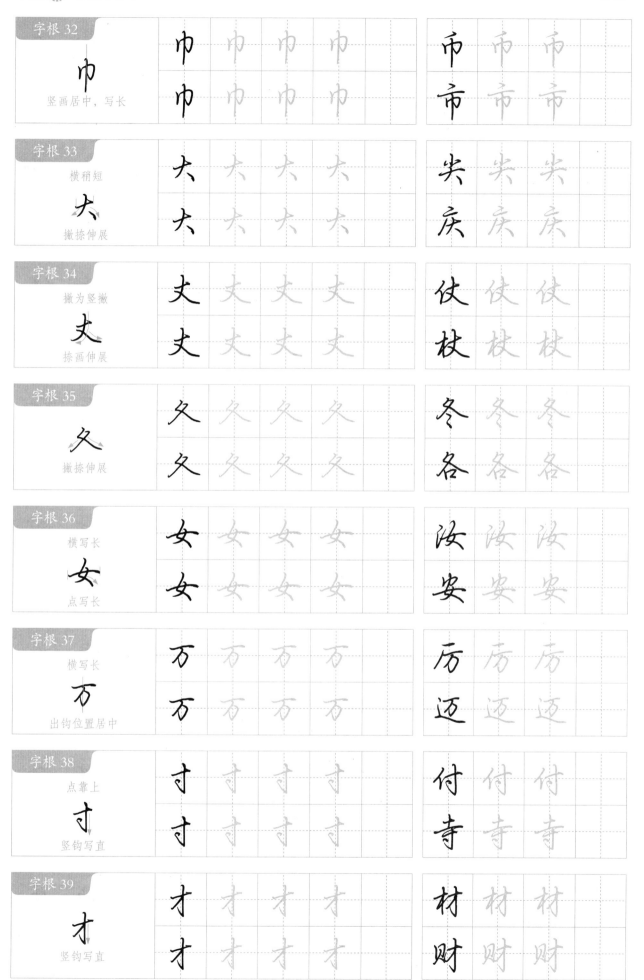

履	夏	厦	降	修	峰	锋	蜂	隆	窿	赣	俊
峻	唆	骏	棱	竣	酸	凌	陵	棱	菱	傻	逢
缝	蓬	篷	夜	液	腋	字根36 **女**	女	汝	妆	安	按
鞍	妄	妥	馁	委	矮	姜	妻	凄	娄	搂	缕
楼	篓	屡	耍	腰	姜	要	宴	婆	娶	娈	接
雯	婴	樱	字根37 **万**	万	厉	迈	方	仿	访	防	坊
纺	炀	肪	芳	旁	傍	谤	榜	膀	磅	镑	螃
愣	房	字根38 **寸**	寸	付	附	咐	符	府	俯	腐	讨
对	树	村	时	肘	衬	封	耐	射	谢	尉	慰
蔚	守	寻	导	寺	诗	侍	待	特	持	特	等
辱	褥	尊	蹲	遵	过	寿	涛	祷	铸	畴	筹
将	蒋	得	碍	傅	博	搏	缚	膊	薄	簿	爵
嚼	厨	橱	字根39 **才**	才	材	财	豺	牙	讶	呀	芽

组字游戏

革 ＋ 安 ＝ 鞍　　　　　尸 ＋ 娄 ＝ □

户 ＋ 方 ＝ □　　　　　尊 ＋ 寸 ＝ □

参考答案：

鞍　屡

房　尊

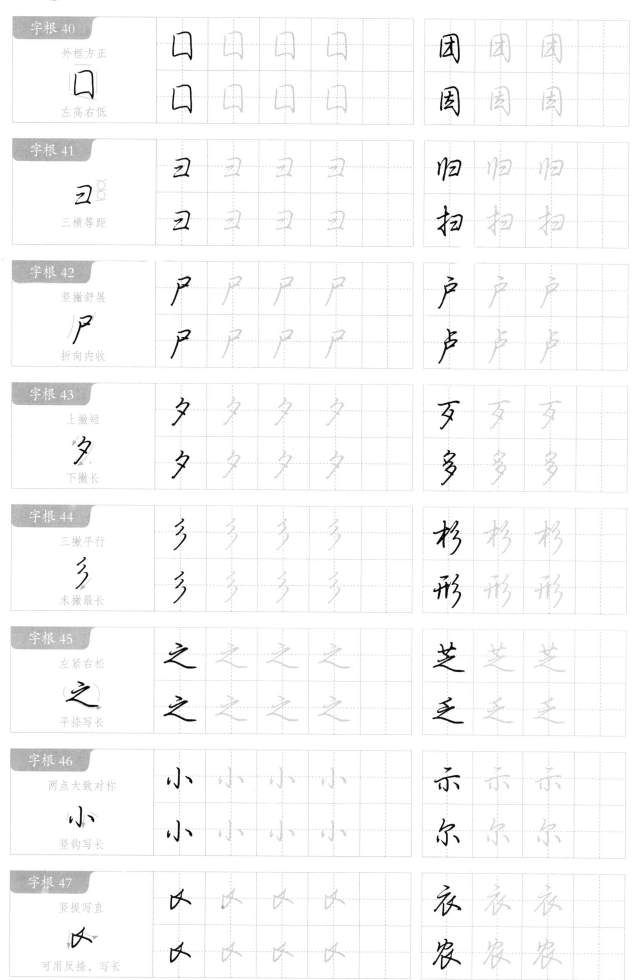

帘	帛	帝	缔	啼	蹄	蒂	带	滞	布	怖	希
稀	饰	席	刷	涮	制	**字根33** 大	大	驮	夯	夺	奋
奈	捺	套	尖	美	奖	契	太	汰	态	犬	伏
吠	状	献	默	狱	袄	突	臭	嗅	哭	器	然
燃	获	厌	莽	头	买	卖	读	续	赎	实	莫
漠	摸	馍	模	膜	蟆	寞	募	墓	幕	暮	慕
摹	奥	澳	懊	奠	溪	庆	达	央	殃	映	秧
鸯	英	涣	换	唤	焕	痪	决	诀	快	筷	块
缺	夷	姨	胰	夹	陕	侠	狭	挟	峡	爽	簇
攀	**字根34** 丈	丈	仗	杖	史	驶	吏	使	更	便	鞭
梗	梗	硬	及	圾	吸	级	极	**字根35** 夂	冬	终	疼
务	雾	各	洛	落	骆	络	格	烙	赂	胳	略
酪	路	露	客	条	涤	备	惫	麦	复	腹	覆

组字游戏

广 + 大 = 庆 南 + 犬 =

木 + 更 = 马 + 各 =

参考答案：

| 庆 | 献 |
| 梗 | 骆 |

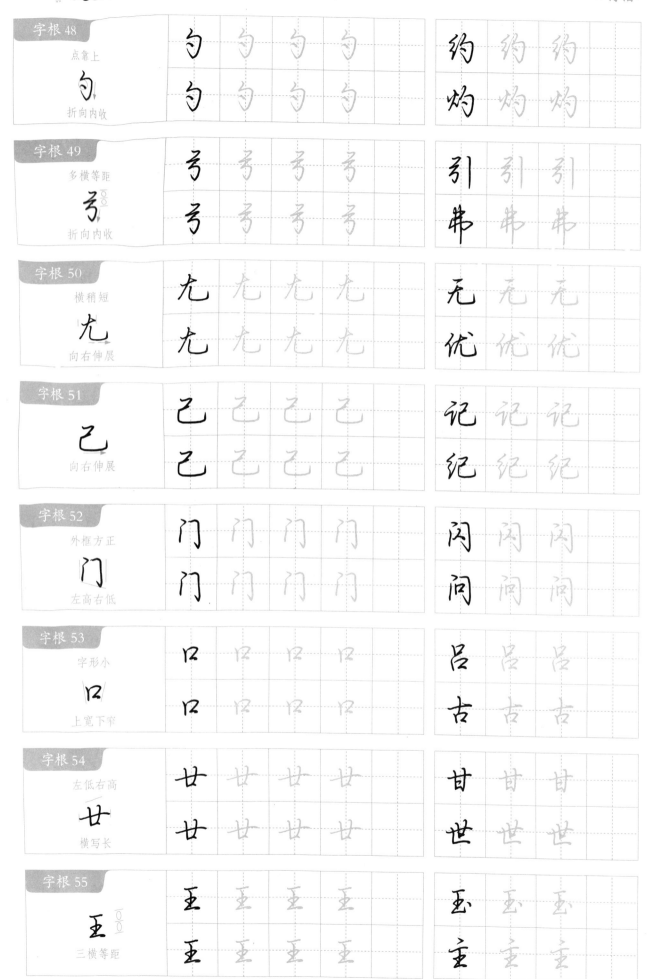

字根48	点靠上 句 折向内收	句 句 句 句	句 句 句 句	约 灼	约 灼	约 灼
字根49	多横等距 弓 折向内收	弓 弓 弓 弓	弓 弓 弓 弓	引 弗	引 弗	引 弗
字根50	横稍短 尤 向右伸展	尤 尤 尤 尤	尤 尤 尤 尤	无 优	无 优	无 优
字根51	己 向右伸展	己 己 己 己	己 己 己 己	记 纪	记 纪	记 纪
字根52	外框方正 门 左高右低	门 门 门 门	门 门 门 门	闪 问	闪 问	闪 问
字根53	字形小 口 上宽下窄	口 口 口 口	口 口 口 口	吕 古	吕 古	吕 古
字根54	左低右高 廿 横写长	廿 廿 廿 廿	廿 廿 廿 廿	甘 世	甘 世	甘 世
字根55	王 三横等距	王 王 王 王	王 王 王 王	玉 主	玉 主	玉 主

									字根27 土	土	
左	佐	惰	隋	巫	诬	径	经	轻	茎		
吐	牡	杜	社	灶	肚	尘	奎	型	堕	塑	士
壮	志	佳	哇	洼	挂	娃	蛙	桂	硅	鞋	涯
崖	睦	谨	捏	至	侄	到	倒	室	窒	屋	握
堂	膛	在	茬	庄	桩	赃	脏	压	坐	挫	座
垂	捶	唾	锤	睡	黑	嘿	墨	熏	字根28 上	上	让
止	址	扯	耻	趾	卡	步	涉	齿	肯	啃	企
涩	正	证	怔	征	惩	歪	疟	下	吓	虾	字根29 亡
亡	忙	忘	盲	芒	茫	育	字根30 廾	升	开	研	刑
荆	井	讲	耕	进	卉	奔	并	拼	饼	屏	异
弃	弄	葬	算	字根31 川	川	训	驯	州	洲	酬	荒
谎	慌	疏	蔬	流	琉	梳	硫	字根32 巾	巾	帅	币
市	柿	沛	肺	师	狮	筛	吊	常	绵	棉	锦

组字游戏

参考答案：

刑 + 土 = 型　　革 + 圭 = □　　　型　鞋

黑 + 土 = □　　尸 + 世 = □　　　墨　屉

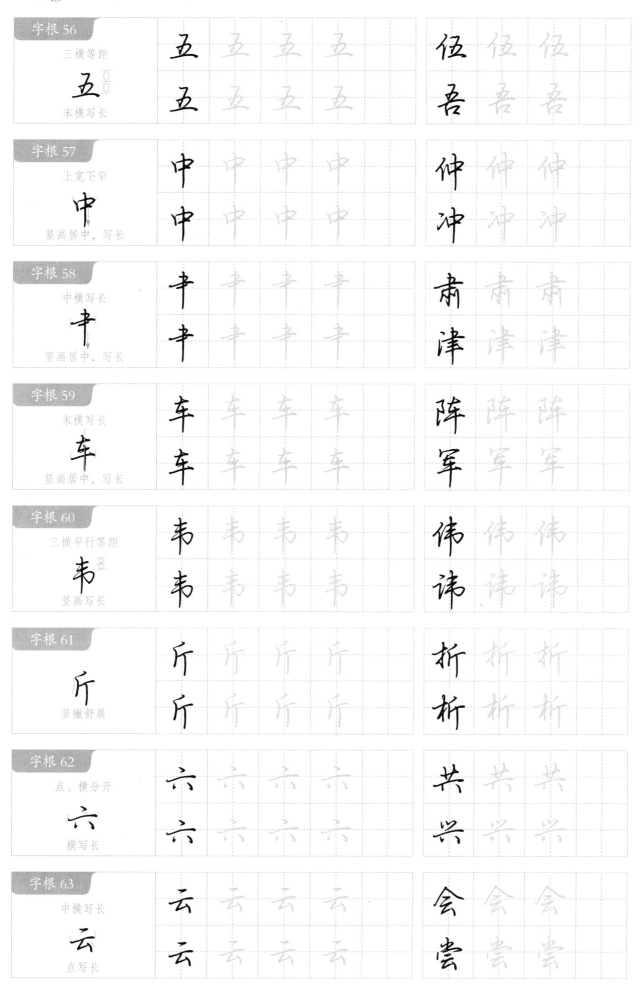

字根56
三横等距
五
末横写长
五 五 五 五
五 五 五 五
伍 伍 伍
吾 吾 吾

字根57
上宽下窄
中
竖画居中，写长
中 中 中 中
中 中 中 中
仲 仲 仲
冲 冲 冲

字根58
中横写长
聿
竖画居中，写长
聿 聿 聿 聿
聿 聿 聿 聿
肃 肃 肃
津 津 津

字根59
末横写长
车
竖画居中，写长
车 车 车 车
车 车 车 车
阵 阵 阵
军 军 军

字根60
三横平行等距
韦
竖画写长
韦 韦 韦 韦
韦 韦 韦 韦
伟 伟 伟
讳 讳 讳

字根61
斤
竖撇舒展
斤 斤 斤 斤
斤 斤 斤 斤
折 折 折
析 析 析

字根62
点、横分开
六
横写长
六 六 六 六
六 六 六 六
共 共 共
兴 兴 兴

字根63
中横写长
云
点写长
云 云 云 云
云 云 云 云
会 会 会
雲 雲 雲

字根21 厂	厂	广	扩	旷	矿	应	庚	产	铲	谵	萨
严	伊	笋	字根22 门	冈	纲	钢	刚	岗	网	内	纳
呐	钠	涡	祸	锅	蜗	窝	丙	柄	病	陋	肉
瘤	同	洞	桐	铜	筒	而	需	儒	懦	糯	蠕
揣	喘	瑞	端	雨	漏	向	响	晌	尚	倘	淌
躺	高	搞	镐	稿	南	隔	冉	再	字根23 月	丹	舟
册	珊	栅	删	丽	周	调	绸	稠	字根24 凵	山	仙
灿	凶	汹	酗	卤	胸	恼	脑	离	漓	璃	禽
擒	篱	击	陆	出	咄	拙	础	茁	屈	倔	摇
崛	窟	黜	凹	凸	逆	字根25 匚	汇	巨	拒	柜	炬
矩	距	臣	宦	匹	区	抠	驱	呕	岖	枢	躯
匠	医	匣	匪	匿	匾	框	眶	筐	砸	堰	字根26 工
工	江	扛	红	杠	肛	虹	缸	贡	空	控	腔

组字游戏

米 + 需 = 糯　　　　日 + 向 = □

禾 + 周 = □　　　　火 + 巨 = □

参考答案：
糯　晌
稠　炬

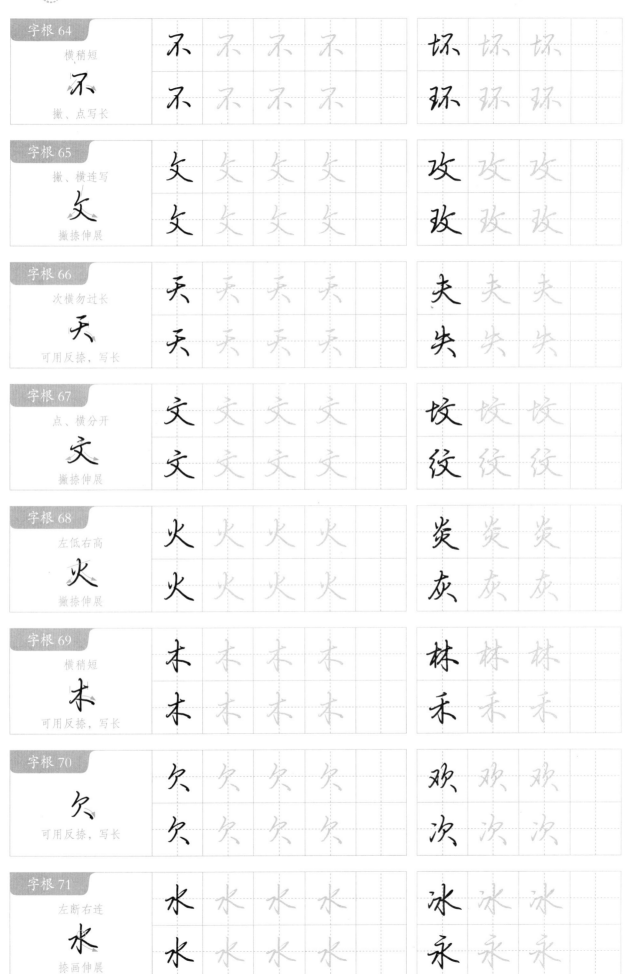

字根64	不	不	不	不		坏	坏	坏
横稍短	不	不	不	不		环	环	环
不 撇、点写长								

字根65	攵	攵	攵	攵		攻	攻	攻
撇、横连写	攵	攵	攵	攵		玫	玫	玫
攵 撇捺伸展								

字根66	天	天	天	天		夫	夫	夫
次横勿过长	天	天	天	天		失	失	失
天 可用反捺，写长								

字根67	文	文	文	文		坟	坟	坟
点、横分开	文	文	文	文		纹	纹	纹
文 撇捺伸展								

字根68	火	火	火	火		炎	炎	炎
左低右高	火	火	火	火		灰	灰	灰
火 撇捺伸展								

字根69	木	木	木	木		林	林	林
横稍短	木	木	木	木		禾	禾	禾
木 可用反捺，写长								

字根70	欠	欠	欠	欠		欢	欢	欢
	欠	欠	欠	欠		次	次	次
欠 可用反捺，写长								

字根71	水	水	水	水		冰	冰	冰
左断右连	水	水	水	水		永	永	永
水 捺画伸展								

协	胁	苏	为	伪	字根15 丂	巧	窍	朽	亏	污	愕
鳄	夸	垮	挎	跨	号	粤	聘	考	拷	烤	铐
丐	钙	字根16 与	与	屿	写	冯	焉	马	冯	妈	吗
玛	码	蚂	骂	乌	呜	鸟	鸡	鸣	鸦	鸥	鸭
鸿	鸽	鹃	鹅	鹋	鹊	鹏	鹤	鹦	莺	鸳	岛
捣	字根17 乃	乃	仍	扔	奶	秀	诱	绣	锈	透	字根18 卩
印	仰	抑	迎	昂	叩	卯	柳	聊	即	唧	卿
鲫	却	脚	卸	御	卫	节	书	卵	字根19 阝	邓	那
揶	娜	哪	邪	邦	绑	榔	帮	邮	邻	郁	郑
掷	郊	郎	榔	廊	郭	廓	都	部	鄂	椰	鄙
字根20 厶	弘	私	么	台	冶	治	怡	怡	抬	胎	贻
怠	苔	吆	玄	弦	炫	畜	蓄	苔	滋	磁	慈
宏	亥	该	孩	骇	咳	核	刻	乡	丝	纠	巡

组字游戏

月 + 办 = 胁		武 + 鸟 =				
月 + 却 =		贝 + 台 =				

参考答案：

胁	鹉
脚	贻

字根72	爪	爪	爪	爪	抓	抓	抓
角度较平							
爪	爪	爪	爪	爪	瓜	瓜	瓜
捺画伸展							

字根73	乏	乏	乏	乏	足	足	足
乏							
捺画伸展	乏	乏	乏	乏	走	走	走

字根74	长	长	长	长	帐	帐	帐
竖提写长							
长	长	长	长	长	张	张	张
捺画伸展							

字根75	日	日	日	日	旧	旧	旧
三横平行等距							
日	日	日	日	日	百	百	百
左高右低							

字根76	月	月	月	月	阴	阴	阴
撇末附钩							
月	月	月	月	月	朋	朋	朋
左高右低							

字根77	贝	贝	贝	贝	坝	坝	坝
竖撇居中							
贝	贝	贝	贝	贝	则	则	则
点写长							

字根78	心	心	心	心	沁	沁	沁
向左上出钩							
心	心	心	心	心	芯	芯	芯
底部平稳							

字根79	勿	勿	勿	勿	吻	吻	吻
三撇平行							
勿	勿	勿	勿	勿	匆	匆	匆
折向内收							

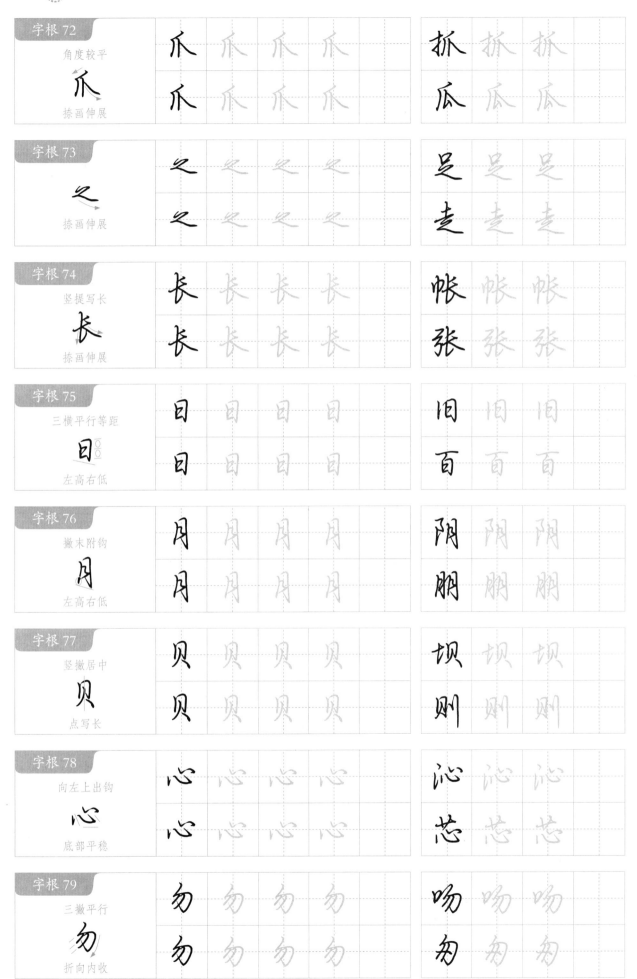

兢　兜　光　恍　晃　幌　先　洗　宪　选　赞　尧

侥　浇　挠　绕　饶　烧　晓　晓　兆　挑　姚　桃

跳　逃　见　观　观　视　规　窥　砚　舰　觅　觉

揽　览　搅　缆　榄　宽　〔字根13 几〕　凡　讥　饥　叽　机

肌　凯　元　坑　抗　吭　杭　炕　肮　航　冗　沉

壳　亮　秃　咒　凭　虎　唬　彪　沿　铅　船　凡

帆　巩　恐　筑　矾　赢　九　仇　轨　究　旭　抛

尬　尴　丸　执　势　垫　挚　热　熟　〔字根14 刀〕　刀　切

彻　砌　窃　叨　初　治　招　昭　贺　刃　纫　韧

忍　习　叼　力　劝　功　幼　拗　动　肋　筋　劫

助　锄　劲　励　勃　渤　勋　勒　勘　勤　加　咖

驾　贺　茄　另　拐　别　捌　苏　穷　劳　涝　捞

唠　男　甥　舅　荔　伤　边　历　汤　雾　虏　办

组字游戏

参考答案：

巾 ＋ 晃 ＝ 幌　　　夫 ＋ 见 ＝ □　　　幌　规

本 ＋ 元 ＝ □　　　执 ＋ 手 ＝ □　　　杭　挚

字根 80								
横稍短，稍往右上斜 **氏** 斜钩写长	氏	氏	氏	氏		纸	纸	纸
	氏	氏	氏	氏		民	民	民

字根 81								
横稍短 **戈** 斜钩写长	戈	戈	戈	戈		戏	戏	戏
	戈	戈	戈	戈		伐	伐	伐

字根 82								
点、横分开 **立**	立	立	立	立		位	位	位
	立	立	立	立		泣	泣	泣

字根 83								
左低右高 **业** 横写长	业	业	业	业		显	显	显
	业	业	业	业		亚	亚	亚

字根 84								
左低右高 **半** 末横、竖写长	半	半	半	半		伴	伴	伴
	半	半	半	半		拌	拌	拌

字根 85								
兰 末横写长	兰	兰	兰	兰		拦	拦	拦
	兰	兰	兰	兰		栏	栏	栏

字根 86								
角度较平 **丘** 末横写长	丘	丘	丘	丘		兵	兵	兵
	丘	丘	丘	丘		兵	兵	兵

字根 87								
字形扁宽 **皿** 横写长	皿	皿	皿	皿		盂	盂	盂
	皿	皿	皿	皿		益	益	益

驳	字根11 又	又	叉	蚤	搔	骚	仅	双	轰	聂	摄
缀	桑	嗓	汉	叹	奴	怒	权	叔	淑	椒	督
寂	取	聚	骤	最	撮	趣	叙	圣	怪	译	泽
择	绎	释	支	技	岐	吱	枝	肢	歧	鼓	敲
受	授	侵	浸	寝	变	曼	漫	慢	馒	蔓	反
板	饭	板	贩	版	叛	返	友	爱	援	缓	暖
皮	彼	波	菠	坡	披	玻	皱	被	破	跛	疲
簸	发	泼	拨	废	坚	竖	肾	贤	紧	努	报
服	度	渡	镀	踱	设	役	没	投	股	殴	段
缎	锻	般	搬	殷	毁	殿	臀	毅	馨	疫	拔
跋	假	暇	霞	字根12 儿	儿	元	玩	完	院	皖	冠
寇	远	允	吮	充	统	兄	况	祝	兑	说	悦
脱	税	锐	蜕	克	兢	党	竞	竟	境	镜	貌

组字游戏

马 + 蚤 = 骚　　　　　走 + 取 = 　　　参考答案:　骚　趣

止 + 支 = 　　　　　　木 + 反 = 　　　　　　　　　歧　板

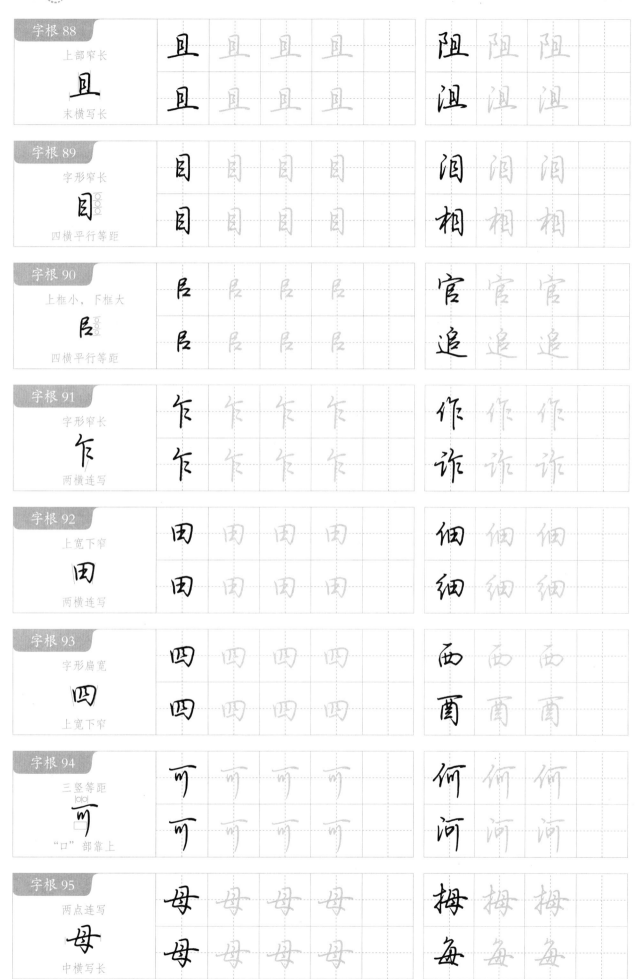

字根88									
上部窄长	且	且	且	且		阻	阻	阻	
且 末横写长	且	且	且	且		沮	沮	沮	
字根89									
字形窄长	目	目	目	目		泪	泪	泪	
目 四横平行等距	目	目	目	目		相	相	相	
字根90									
上框小，下框大	吕	吕	吕	吕		官	官	官	
吕 四横平行等距	吕	吕	吕	吕		追	追	追	
字根91									
字形窄长	乍	乍	乍	乍		作	作	作	
乍 两横连写	乍	乍	乍	乍		诈	诈	诈	
字根92									
上宽下窄	田	田	田	田		佃	佃	佃	
田 两横连写	田	田	田	田		细	细	细	
字根93									
字形扁宽	四	四	四	四		西	西	西	
四 上宽下窄	四	四	四	四		酉	酉	酉	
字根94									
三竖等距	可	可	可	可		何	何	何	
可 "口"部靠上	可	可	可	可		河	河	河	
字根95									
两点连写	母	母	母	母		梅	梅	梅	
母 中横写长	母	母	母	母		每	每	每	

醇	俘	浮	孵	悖	脖	存	荐	孝	哮	醉	厚
游	乎	呼	字根10 人	人	认	从	纵	丛	众	两	俩
辆	满	瞒	队	坠	以	似	拟	入	八	叭	扒
趴	分	吩	份	扮	纷	盼	粉	岔	贫	忿	芬
寡	公	讼	松	蚣	翁	嗡	穴	个	伞	介	价
阶	芥	界	今	吟	黔	含	贪	念	捻	琴	淤
仓	伦	论	沦	抡	轮	瘪	包	泡	吨	抱	枪
舱	创	苍	疮	令	冷	伶	怜	拎	岭	玲	铃
羚	聆	龄	零	合	哈	洽	恰	给	拾	蛤	拿
盒	答	塔	搭	瘩	舍	啥	命	谷	俗	浴	裕
嚣	客	溶	熔	榕	蓉	俭	险	捡	验	检	脸
剑	敛	签	义	仪	议	蚁	父	爷	斧	爸	爹
交	咬	绞	狡	饺	校	胶	较	皎	效	艾	哎

组字游戏

参考答案：

酉 + 享 = 醇	米 + 分 = ☐	醇	粉
今 + 贝 = ☐	害 + 谷 = ☐	贪	嚣

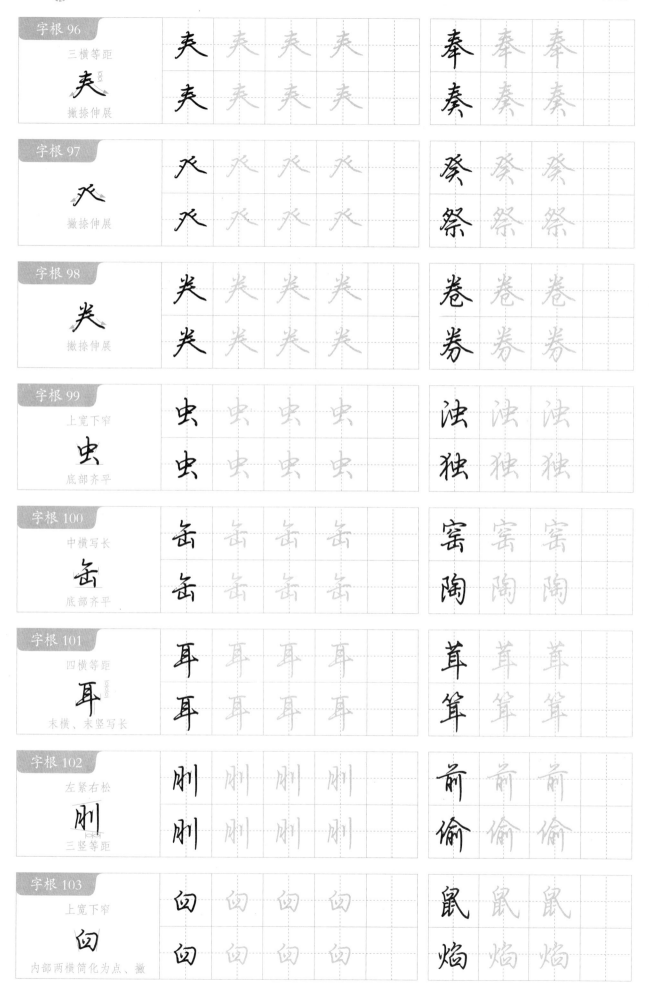

字根96				
三横等距	夹	夹	夹	夹
夹				
撇捺伸展	夹	夹	夹	夹

奉奉奉
奏奏奏

字根97				
癶	癶	癶	癶	癶
撇捺伸展	癶	癶	癶	癶

祭祭祭
祭祭祭

字根98				
关	关	关	关	关
撇捺伸展	关	关	关	关

卷卷卷
券券券

字根99				
上宽下窄	虫	虫	虫	虫
虫				
底部齐平	虫	虫	虫	虫

浊浊浊
独独独

字根100				
中横写长	缶	缶	缶	缶
缶				
底部齐平	缶	缶	缶	缶

窑窑窑
陶陶陶

字根101				
四横等距	耳	耳	耳	耳
耳				
末横、末竖写长	耳	耳	耳	耳

茸茸茸
箅箅箅

字根102				
左紧右松	刪	刪	刪	刪
刪				
三竖等距	刪	刪	刪	刪

前前前
偷偷偷

字根103				
上宽下窄	臼	臼	臼	臼
臼				
内部两横简化为点、撇	臼	臼	臼	臼

鼠鼠鼠
焰焰焰

她	弛	驰	拖	施	字根5 乙	飞	气	汽	氘	氢	氦
氧	氮	氯	风	讽	枫	飘	疯	凤	凰	佩	字根6 乙
乙	亿	忆	乞	吃	屹	乾	迄	疙	艺	挖	瓦
瓶	瓷	字根7 十	十	千	纤	歼	迁	干	汗	奸	轩
杆	肝	秆	刊	旱	悍	捍	焊	宰	竿	岸	什
计	叶	汁	针	斗	抖	科	蝌	料	蚪	斜	午
许	牛	件	牢	牵	犁	犀	丰	蚌	慧	秤	湃
手	掰	掌	撑	害	辖	瞎	割	卒	悴	碎	粹
醉	翠	率	摔	蟀	年	字根8 丁	丁	订	叮	打	灯
钉	盯	于	吁	芋	宇	迂	行	衍	衡	街	衔
衡	予	抒	野	墅	舒	序	矛	茅	橘	宁	狞
泞	拧	柠	亭	停	厅	竹	字根9 了	了	辽	疗	哼
烹	子	仔	好	籽	孕	字	学	季	享	谆	淳

组字游戏

气 + 炎 = 氮　　　　次 + 瓦 = 　　　　参考答案：
车 + 害 = 　　　　野 + 土 = 　　　　氮　瓷
　　　　　　　　　　　　　　　　　　辖　墅

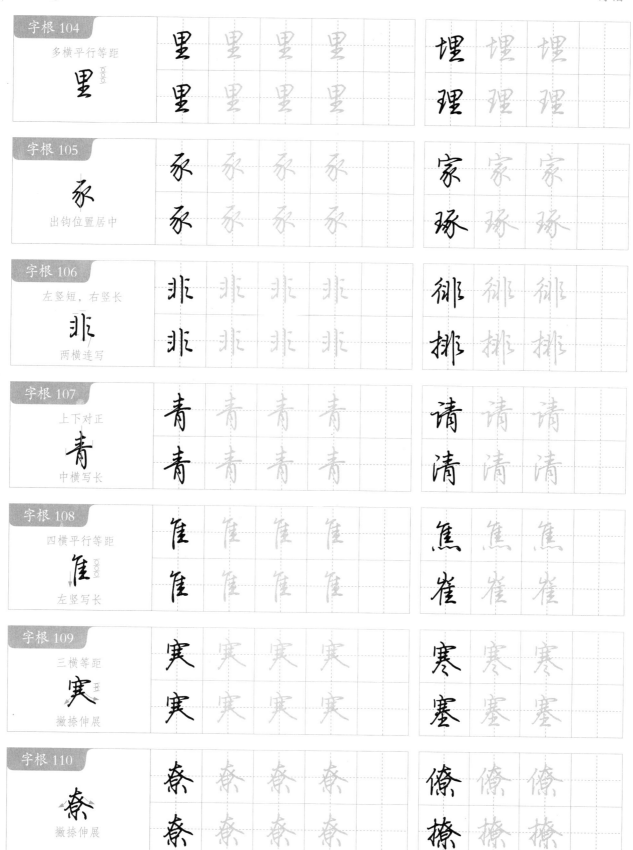

字根 104		
多横平行等距		
里		

里　里　里　里　　　埋　埋　埋
里　里　里　里　　　理　理　理

字根 105		
丞		
出钩位置居中		

丞　丞　丞　丞　　　家　家　家
丞　丞　丞　丞　　　琢　琢　琢

字根 106		
左竖短，右竖长		
非		
两横连写		

非　非　非　非　　　徘　徘　徘
非　非　非　非　　　排　排　排

字根 107		
上下对正		
青		
中横写长		

青　青　青　青　　　请　请　请
青　青　青　青　　　清　清　清

字根 108		
四横平行等距		
隹		
左竖写长		

隹　隹　隹　隹　　　焦　焦　焦
隹　隹　隹　隹　　　雀　雀　雀

字根 109		
三横等距		
寒		
撇捺伸展		

寒　寒　寒　寒　　　寒　寒　寒
寒　寒　寒　寒　　　塞　塞　塞

字根 110		
尞		
撇捺伸展		

尞　尞　尞　尞　　　僚　僚　僚
尞　尞　尞　尞　　　撩　撩　撩

3500 字字根分类训练

　　本书选取《通用规范汉字表》中的一级字表 3500 字，并按照 110 个字根进行分类，将含有相同字根的字归类到一起进行训练。每个字根中包含相同部件的例字排在一起，且所列出的例字中部分为字根的变形或相关、相近写法，或由这些写法组成。通过一个字根，掌握一类汉字，大大提升学习效率。

字根1					字根2						
一	一	二	仁	三	丨	卜	仆	外	扑	朴	补
卦	褂	卧	丫	字根3 亅	幻	习	羽	翔	翻	扇	煽
翅	翘	塌	蹋	翰	司	伺	词	饲	祠	字根4 乚	孔
吼	扎	轧	礼	乱	乳	匕	比	批	毕	皆	谐
揩	楷	昆	混	棍	庇	屁	鹿	北	背	乖	此
些	紫	嘴	旨	指	脂	能	熊	它	驼	鸵	蛇
舵	死	毙	尼	泥	妮	呢	老	姥	嗜	鳍	化
讹	靴	华	哗	桦	货	花	七	皂	托	宅	毛
耗	撬	毡	毯	笔	毫	尾	屯	纯	吨	钝	盹
电	龟	绳	蝇	俺	淹	掩	庵	也	他	池	地

组字游戏

臣 + 卜 = 卧	户 + 羽 = ☐
鸟 + 它 = ☐	口 + 尼 = ☐

参考答案：

卧	扇
鸵	呢

无言独上西楼月如钩寂寞梧桐

深院锁清秋剪不断理还乱是离

悲别是一般滋味在心头辛苦遭

逢起一经干戈寥落四周星山河

破碎风飘絮身世浮沉雨打萍

惶恐滩头说惶恐零丁洋里叹零

丁人生自古谁无死留取丹心照汗

青录古诗词两首试纸

丙申仲夏上浣荆霄鹏学字

中 堂

一般而言，中堂属于长宽比例不太悬殊的竖长方形书法作品幅式。书写时，要保证每行字的整体重心处于一条线上。注意落款的格式，若正文末行内容较满，可以另起一行落款，落款字一般略小于正文字，但不可过小，落款头、尾适当留空，不可撑满。印章大小应不大于落款字。

观看创作视频

条 幅

即长宽比例较悬殊的长条形书法作品幅式，长与宽的比例一般不小于 3：1。在书写过程中，若横向有两个或两个以上相同的字并列，其用笔与结构需有所变化；若纵向遇到重复的字，可稍变换写法，或将第二个字用符号替代。落款字不应大于正文字，落款之前须大致计算好位置，组织好落款内容。

观看创作视频

清明时节雨纷纷，路上行人欲断魂，借问酒家何处有，牧童遥指杏花村 丙申仲夏上浣 荆霄鹏书

蓬头稚子学垂纶，侧坐莓苔草映身，路人借问遥招手，怕得鱼惊不应人 丙申桃月 荆霄鹏

❶ 正双姿

每次练字前，请对照双姿图自查。养成良好的习惯很重要哦！

双姿图

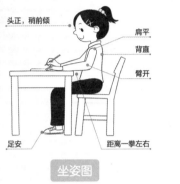

头正，稍前倾
肩平
背直
臀开
足安
距离一拳左右

坐姿图

笔杆靠近食指根部
食指前两个指节不能凹陷
拇指自然弯曲
手掌侧面支撑
掌心要空
握笔位置与笔尖相距一指节
中指、无名指、小指并拢，自然弯曲

握笔姿势图

❷ 打基础

控笔训练

练习P1～P2的内容，训练手指和手腕的灵活度，打好基础，为正式练字做准备！

❸ 字根表

笔画数	字根
1画	一丨丿乀乁乙
2画	十丁了人又几刀万与乃阝卩厶厂门几匚
3画	工土上亡廾川巾大丈夂女万寸才口彐尸夕幺之小长勺弓尢己门口
4画	廿王五中申车韦斤六云不夂天文火木欠水爫止长日月贝心勿氏戈
5画	立业半兰丘皿且目吕乍田四可母夫尺
6画	关虫缶耳刖白
7画	里豕
8画	非青隹
10画	宾
12画	豦

❼ 读者反馈

扫描右侧二维码，获取问卷内容。快把你想对"墨点字帖"说的话悄悄告诉我们吧。

读者问卷

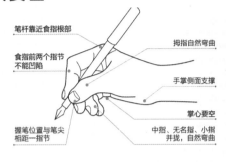

练字路线图

《字根速练3500字·行楷》

❻ 练字常见误区

▶ 练而不思

很多人练字可能会进入机械练习的误区。真正高效的练字不是简单地描写，而是在认真观察每个笔画的长短、轻重、位置并分析字形结构后再下笔。重复练习的目的是将规范字的字形熟记于心。

▶ 练写分离

字帖如同我们习字的"拐杖"。有的人借助"拐杖"可以将字写得很漂亮，但一旦脱离"拐杖"，就显得力不从心。究其原因，是练字与写字分离。建议除了借助字帖摹写、描红书写之外，最好能再结合临写、词语句段练习以及作品练习等来检测效果，以做到练写合一，使练字效果最大化。

▶ 半途而废

练字是一件看起来简单，坚持下来却很困难的事情。如何坚持练字？不妨试将这张练字路线图贴在你的书桌显眼处，每天提醒自己！

❺ 速练3500字

字根与偏旁部首或左或右、或上或下、或内或外组合，即可成为一个全新的汉字。写好一个字根，掌握一类汉字，举一反三，快速练习3500字。本书对字根进行了技法讲解，有助于快速掌握字根书写技巧。字根分类训练部分每页都配有组字游戏，便于熟悉汉字组成结构。

字根 107

青 请
青 青 清

字根 107
青 青 请 清 情 猜 晴 靖 睛 精 蜻 静

组字游戏

参考答案：

立 + 青 = 靖　　青 + 争 = 　　　靖　静

牙 + 隹 = 　　　周 + 隹 = 　　　雅　雕

❹ 常见偏旁部首表

笔画数	偏旁部首
1画	一丨丿乛乙乚丶
2画	冫冖又讠亻刂力阝卩人入乂厂勹口匚几门匕
3画	氵忄宀女工扌弓马纟夂彳彡艹辶攵犬尸广戈辶门口囗山彐尢几巾巛廾
4画	灬心木礻贝攵车火牛耂攵欠夭户气戈日旷少殳爪
5画	穴癶禾衤钅夫癶皿广鸟目石田皿白歺龙足
6画	米耒虫耳页竹衣西艮羊糸
7画	辵足走酉
8画	雨鱼齿